华夏万卷

传世碑帖高清原色放大对照本 华夏万卷 编

唐人小楷灵飞经

CNS PUBLISHING & MEDIA 湖南美术出版社

全国百佳图书出版单位

·长沙·

图书在版编目（CIP）数据

唐人小楷灵飞经 / 华夏万卷编 . — 长沙：湖南美术出版社，2024.4
（传世碑帖高清原色放大对照本）
ISBN 978-7-5746-0213-7

Ⅰ.①唐… Ⅱ.①华… Ⅲ.①楷书-碑帖-中国-唐代 Ⅳ.①J292.24

中国国家版本馆CIP数据核字（2023）第186868号

TANGREN XIAOKAI LINGFEI JING

唐人小楷灵飞经
（传世碑帖高清原色放大对照本）

出 版 人：黄　啸
编　　者：华夏万卷
责任编辑：邹方斌　彭　英
责任校对：黎津言
装帧设计：华夏万卷
出版发行：湖南美术出版社
　　　　　（长沙市东二环一段622号）
印　　刷：成都华方包装有限公司
开　　本：880mm×1230mm　1/16
印　　张：6.25
版　　次：2024年4月第1版
印　　次：2024年4月第1次印刷
定　　价：25.00元

邮购联系：028-85973057　　邮编：610000
网　　址：http://www.scwj.net
电子邮箱：contact@scwj.net
如有倒装、破损、少页等印装质量问题，请与印刷厂联系斟换。
联系电话：028-85939803

钟绍京（659—746年），字可大，唐虔州（今江西赣州）人。官至中书令、越国公，年逾八十卒，卒后追赠太子太傅。钟绍京乃三国著名书法家钟繇第十七世孙，世人将他与钟繇分别称作"小钟"与"大钟"。他上承祖风，擅长翰墨，尤精楷书，"以工书直凤阁"，其得武则天器重。据说当时朝廷宫殿、明堂门额多为其笔迹。钟绍京书法近取初唐，远绍魏晋，其书笔势圆劲、字画妍媚、遒劲有法，为后世书家所重。明代董其昌云："绍京笔法精妙，回腕藏锋，得子敬神髓。赵文敏正书实祖之。"但书写《灵飞经》时钟绍京已年近八旬，以如此高龄且官高位显，抄写大篇幅的精美小楷已不太可能，故钟书之说应为附会，当今学界普遍认为《灵飞经》是当时经生的作品。

《灵飞经》又称《灵飞六甲经》，为道教经书。唐代小楷多为佛经，道教经书比较少见。明代晚期发现一卷唐开元年间书写的《灵飞经》墨迹，笔法精妙，遒劲妍媚。此卷曾流入董其昌之手。按启功先生的说法："海宁陈氏刻《渤海藏真》丛帖，由董家借到，摹刻入石，两家似有抵押手续。后来董氏又赎归转卖，闹了许多往返纠纷。《渤海》摹刻全卷时，脱落了十二行，董氏赎回时，陈氏扣留了四十三行，从这种抽页扣留的情况看，脱刻十二行也可能是初次抵押时被董氏扣留的，后来又合又分，现在只存陈氏所抽扣的四十三行，其余部分已不知存佚了。"

《灵飞经》墨迹四十三行

瓊宮五帝內思上法

常以正月二月甲乙之日平旦沐浴齋戒入

室東向叩齒九通平坐思東方東極玉真青

帝君諱雲拘字上伯衣服如法乘青雲飛輿

從青要玉女十二人下降齋室之內手執通

靈青精玉符授與地身地便服符一枚微祝

《灵飞经》渤海本

琼宫五帝内思上法　常以正月二月甲乙之日，平旦，沐浴斋戒，入室东向，叩齿九通，平坐，思东方东极玉真青帝君，讳

云拘，字上伯，衣服如法，乘青云飞舆，从青要玉女十二人，下降斋室之内，手执通灵青精玉符，授与兆身，兆便服符一枚，微祝

青上帝君，厥讳云拘，锦帔青帬，游迴虚无上，晏常阳洛景九嵋，下降我室授我玉符通灵致真，五帝齐躯三灵翼景太玄扶舆，乘龙驾云，何虑何忧逍遥太极，与天同休毕咽炁九咽止

曰：『青上帝君，厥讳云拘，锦帔青裙，游回虚无，上晏常阳，洛景九嵋，下降我室，授我玉符，通灵致真，五帝齐躯，三灵翼景，太玄扶舆，乘龙驾云，何虑何忧，逍遥太极，与天同休。』毕，咽炁九咽，止。

四月五月丙丁之日平旦入室南向叩齒九

通平坐思南方南極玉真赤帝君諱丹容字

洞玄衿服如法乘赤雲飛輿從絳宮玉女十

二人下降齋室之內手執通靈赤精玉符授

與地身地便服符一枚微祝曰

赤帝玉真厥諱丹容丹錦緋羅法服洋洋出

四月五月丙丁之日，平旦，入室南向，叩齒九通，平坐，思南方南极玉真赤帝君，讳丹容，字洞玄，衣服如法，乘赤云飞舆，从绛宫玉女十

二人，下降斋室之内，手执通灵赤精玉符，授与兆身，兆便服符一枚，微祝曰：『赤帝玉真，厥讳丹容，丹锦绯罗，法服洋洋，出

清入玄晏景常陽迴降我廬授我丹章通靈

致真變化萬方玉女翼真五帝齋雙駕乘朱

鳳遊戲太空永保五靈日月齋光畢咽炁八

過止

七月八月庚辛之日平旦入室西向叩齒九

通平坐思西方西極玉真白帝君諱浩庭字

素羅衣服如法乘素雲飛輿從太素玉女十
二人下降齋室之內手執通靈白精玉符授
白帝玉真号曰浩庭素羅飛帝羽盖鬱青晏
景常陽迴駕上清流真曲降下鑒我形授我
玉符為我致靈玉女扶輿五帝降軿飛雲羽

素罗，衣服如法，乘素云飞舆，从太素玉女十二人，下降斋室之内，手执通灵白精玉符，授与兆身，兆便服符一枚，微祝曰：『白帝玉真，号曰浩庭，素罗飞裙，羽盖郁青，晏景常阳，回驾上清，流真曲降，下鉴我形，授我玉符，为我致灵，玉女扶舆，五帝降軿，飞云羽

翠升入华庭，三光同晖，八景长并。」毕，咽炁六过，止。十月十一月壬癸之日，平旦，入室北向，叩齿九通，平坐，思北方北极玉真黑帝君，讳玄子，字上归，衣服如法，乘玄云飞舆，从太玄玉女十二人，下降斋室之内，手执通灵黑精玉符，

翠升入华庭三光同晖八景长并毕咽炁

过止

十月十一月壬癸之日平旦入室北向叩齿

九通平坐思北方北极玉真黑帝君讳玄子

字上归衣服如法乘玄云飞舆从太玄玉女

十二人下降斋室之内手执通灵黑精玉符

授與地身地便服符一枚微祝曰

北帝黑真号曰玄子錦帔羅帬百和交起徘

佪上清瓊宮之裏迴真下降華光煥彩授我

靈符百關通理玉女侍衛年同劫紀五帝齊

景永保不死畢咽炁五過止

三月六月九月十二月戊巳之日平旦入室

授与兆身，兆便服符一枚，微祝曰：『北帝黑真，号曰玄子，锦帔罗裙，百和交起，徘徊上清，琼宫之里，回真下降，华光焕彩，授我灵符，百关通理，玉女侍卫，年同劫纪，五帝齐景，永保不死。』毕，咽炁五过，止。三月六月九月十二月戊巳之日，平旦，入室，

向太岁叩齿九通，平坐，思中央中极玉真黄帝君，讳文梁，字总归，衣服如法，乘黄云飞舆，从黄素玉女十二人，下降斋室之内，手执通灵黄精玉符，授与兆身，兆便服符一枚，微祝曰：『黄帝玉真，总御四方，周流无极，号曰文梁，五彩交焕，锦帔罗裳，上游玉清，徘徊常阳，

向太歲叩齒九通平坐思中央中極玉真黃
帝君諱文梁字總歸衣服如法乘黃雲飛輿
從黃素玉女十二人下降齋室之内手執通
靈黃精玉符授與地身地便服符一枚微祝曰
黃帝玉真總御四方周流無極號曰文
梁五彩交煥錦帔羅裳上遊玉清徘徊常陽

九曲華關流看瓊堂乘雲駢轡下降我房授

我玉符玉女扶將通靈致真洞達無方八景

同輿五帝齊光畢咽炁十二過止

靈飛六甲內思通靈上法

凡修六甲上道當以甲子之日平旦墨書白

紙太玄宮玉女左靈飛一旬上符沐浴清齋

九曲华关，流看琼堂，乘云骈辔，下降我房，授我玉符，玉女扶将，通灵致真，洞达无方，八景同舆，五帝齐光。』毕，咽炁十二过，止。

灵飞六甲内思通灵上法　凡修六甲上道，当以甲子之日，平旦，墨书白纸太玄宫玉女左灵飞一旬上符，沐浴清斋

入室，北向六拜，叩齿十二通，顿服十符，祝如上法。毕，平坐闭目，思太玄玉女十真人，同服玄锦帔、青罗飞华之裙，头并颓云三角髻，讳字

余发散垂之至腰，手执玉精神虎之符，共乘黑翮之凤、白鸾之车，飞行上清，晏景常阳，回真下降，入兆身中，兆便心念甲子一旬玉女，讳字

入室北向六拜叩齿十二通顿服十符祝如

上法毕平坐闭目思太玄玉女十真人同服

玄锦帔青罗飞华之帬头并颓云三角髻餘

联散垂之至髃手执玉精神虎之符共乘黑

翮之凤白鸾之车飞行上清晏景常阳迴真

下降入地身中地便心念甲子一旬玉女讳字

如上十真玉女悉降地形仍叩齒六十通咽

液六十過畢微祝日

右飛左靈八景華清上植琳房下秀丹瓊谷

度八紀攝御萬靈神通積感六氣鍊精雲宮

玉華乘虛順生錦帔羅帬霞映紫庭腰帶虎

書絡羽建青手執神符流金火鈴揮邪却魔

如上，十真玉女悉降兆形，仍（乃）叩齿六十通，咽液六十过。毕，微祝曰：『右飞左灵，八景华清，上植琳房，下秀丹琼，合度八纪，摄御万灵，神通积感，六气炼精，云宫玉华，乘虚顺生，锦帔罗裙，霞映紫庭，腰带虎书，络羽建青，手执神符，流金火铃，挥邪却魔，

保我利贞，制敕众袄，万恶泯平，同游三元，回老反婴，坐在立亡，侍我六丁，猛兽卫身，从以朱兵，呼吸江河，山岳颓倾，立致行厨，金醴玉浆，收束虎豹，叱咤幽冥，役使鬼神，朝伏千精，所愿从心，万事刻成，分道散躯，恣意化形，上补真人，天地同生，耳聪目镜，彻视黄宁，六甲

保我利贞，制敕众袄，万恶泯平，同遊三元，回老及婴，坐在立亡，侍我六丁，猛兽卫身，从以朱兵，呼吸江河，山岳颓倾，立致行厨，金醴玉浆，收束虎豹，叱咤幽冥，役使鬼神，朝伏千精，所愿从心，万事刻成，分道散躯，恣意化形，上补真人，天地同生，耳聪目镜，彻视黄宁，六甲

玉女為我使令畢乃開目初存思之時當平

坐接手於膝上勿令人見見則真光不一思

慮傷散戒之

甲戌日平旦黃書黃素宮玉女左靈飛一句

上符沐浴入室向太歲六拜叩齒十二通頓

服一旬十符祝如上法畢平坐閉目思黃素

玉女，为我使令。』毕，乃开目，初存思之时，当平坐接手于膝上，勿令人见，见则真光不一，思虑伤散，戒之。甲戌日，平旦，黄书黄素宫玉女左灵飞一句（旬）上符，沐浴入室，向太岁六拜，叩齿十二通，顿服一旬十符，祝如上法。毕，平坐闭目，思黄素宫玉女左灵飞一句（旬）上符，沐浴入室，向太岁六拜，叩齿十二通，顿服一旬十符，祝如上法。毕，平坐闭目，思黄素

玉女十真同服黄錦帔紫羅飛羽帬頭並穧
雲三角髻餘髮散之至臂手執神虎之符乘
九色之鳳白鸞之車飛行上清晏景常陽迴
真下降入地身中地便心念甲戌一旬玉女
諱字如上十真玉女悉降地形仍叩齒六通
泗液六十過畢祝如前太玄之文

玉女十真，同服黄锦帔、紫罗飞羽裙，头并颊云三角髻，余发散之至腰，手执神虎之符，乘九色之凤、白鸾之车，飞行上清，晏景常阳，回真下降，入兆身中，兆便心念甲戌一旬玉女，讳字如上，十真玉女悉降兆形，仍（乃）叩齿六通，泗（咽）液六十过。毕，祝如前太玄之文。

乘朱鳳白鸞之車飛行上清晏景常陽迴眞

積雲三角鬢餘髮散之至髻手執神虎之符

太素玉女十眞同服白錦帔丹羅華帬頭並

通頓服一旬十符祝如上法畢平坐閉目思

飛一旬上符沐浴入室向西六拜叩齒十二

甲申之日平旦白書黄紙太素宫玉女左靈

太素玉女十真，同服白锦帔、丹罗华裙，头并颓云三角鬓，余发散之至腰，手执神虎之符，乘朱凤白鸾之车，飞行上清，晏景常阳，回真

甲申之日，平旦，白书黄纸太素宫玉女左灵飞一旬上符，沐浴入室，向西六拜，叩齿十二通，顿服一旬十符，祝如上法。毕，平坐闭目，思

下降入地身中地便心念甲申一旬玉女諱

字如上十真玉女悉降地形仍叩齿六通咽

液六十過畢祝如太玄之文

甲午之日平旦朱书绛宫玉女右灵飞一旬

上符沐浴入室向南六拜叩齿十二通顿服

一旬十符祝如上法畢平坐閉目思絳宫玉

下降，入兆身中，兆便心念甲申一旬玉女，讳字如上，十真玉女悉降兆形，仍（乃）叩齿六通，咽液六十过。毕，祝如太玄之文。甲午之日，平旦，朱书绛宫玉女右灵飞一旬上符，沐浴入室，向南六拜，叩齿十二通，顿服一旬十符，祝如上法。毕，平坐闭目，思绛宫玉

女十真同服丹锦帔素罗飞帬头並积雲三角㲝餘髮散之至䯝手執玉精金虎之符乘朱鳳白鸞之車飛行上清晏景常陽迴真下降入坘身中坘便心念甲午一旬玉女諱字如上十真玉女悉降坘身仍叩齒六通咽液六十過畢祝如太玄之文

女十真，同服丹锦帔、素罗飞裙，头并颓云三角髻，余发散之至腰，手执玉精金虎之符，乘朱凤白鸾之车，飞行上清，晏景常阳，回真下降，入兆身中，兆便心念甲午一旬玉女，讳字如上，十真玉女悉降兆身，仍（乃）叩齿六通，咽液六十过。毕，祝如太玄之文。

甲辰之日平旦丹書拜精宮玉女右靈飛一旬上符沐浴入室向本命六拜叩齒十二通頓服一旬十符祝如上法畢平坐閉目思拜精玉女十真同服紫錦帔碧羅飛華帬頭並積雲三角䯻餘髮散之至臀手執金虎之符乘黃翩之鳳白鸞之車飛行上清晏景常陽

甲辰之日，平旦，丹书拜精宫玉女右灵飞一旬上符，沐浴入室，向本命六拜，叩齿十二通，顿服一旬十符，祝如上法。毕，平坐闭目，思拜精玉女十真，同服紫锦帔、碧罗飞华裙，头并颓云三角髻，余发散之至腰，手执金虎之符，乘黄翩之凤、白鸾之车，飞行上清，晏景常阳，

迴真下降入地身中地便心念甲辰一旬迴

女讳字如上十真玉女悉降地身仍叩齒六通

咽液六十過畢祝如太玄之文

甲寅之日平旦青書青要宫玉女右靈飛一

旬上符沐浴入室向東六拜叩齒十二通頓

服一旬十符祝如上法畢平坐開目思青要

回真下降，入兆身中，兆便心念甲辰一旬玉女，讳字如上，十真玉女悉降兆身，仍（乃）叩齿六通，咽液六十过。毕，祝如太玄之文。甲寅

之日，平旦，青书青要宫玉女右灵飞一旬上符，沐浴入室，向东六拜，叩齿十二通，顿服一旬十符，祝如上法。毕，平坐闭目，思青要

玉女十真，同服紫锦帔、丹青飞裙，头并颓云三角髻，余发散之至腰，手执金虎之符、乘青翮之凤、白鸾之车，飞行上清，晏景常阳，回真下降，入兆身中，兆便心念甲寅一旬玉女，讳字如上，十真玉女悉降兆身，仍（乃）叩齿六通，咽液六十过。毕，祝如太玄之文。

玉女十真同服紫錦帔丹青飛帬頭並頹雲
三角髻餘髮散之至腰手執金虎之符乘青
翮之鳳白鸞之車飛行上清晏景常陽迴真
下降入地身中地便心念甲寅一旬玉女諱
字如上十真玉女悉降地身仍叩齒六通咽
液六十過畢祝如太玄之文

於太上之道當須精誠潔心澡除五累遺穢
上清瓊宮玉符乃是太極上宮四真人所受
及三世死為下鬼常當燒香於寢牀之首也
婦人尤禁之甚令人神喪魂亡生邪失性炎
寢衣服不假人禁食五辛及一切肉又對近
行此道忌淹汙經死喪之家不得與人同牀

行此道，忌淹污、经死丧之家，不得与人同床寝，衣服不假人，禁食五辛及一切肉。又对近妇人尤禁之甚，令人神丧魂亡，生邪失性，灾及三世，死为下鬼，常当烧香於寝床之首也。 上清琼宫玉符，乃是太极上宫四真人，所受於太上之道，当须精诚洁心，澡除五累，遗秽

污之尘浊，杜淫欲之失正，目存六精，凝思玉真，香烟散室，孤身幽房，积毫累著，和魂保中，仿佛五神，游生三宫，豁空竞（境）於常辈，守寂默以感通者，六甲之神不逾年而降已也。子能精修此道，必破券登仙矣。信而奉者为灵人，不信者将身没九泉矣。

汙之塵濁杜淫欲之失正目存六精凝思玉真香煙散室孤身幽房積毫累著和魂保中彷彿五神遊生三宫豁空竞於常輩守寂默以感通者六甲之神不踰年而降已也子能精修此道必破券登仙矣信而奉者為靈人不信者將身沒九泉矣

上清六甲虚映之道当得至精至真之人乃得行之既速致通降而灵气易发久勤修之坐在立亡长生久视变化万端行厨卒致也。

九疑真人韩伟远，昔受此方於中岳宋德玄。德玄者，周宣王时人，服此灵飞六甲得道，能






上清六甲虛映之道當得至精至真之人乃

得行之既速致通降而靈氣易發久勤

修之坐在立亡長生久視變化萬端行廚卒

致也

九疑真人韓偉遠昔受此方於中岳宋德玄

德玄者周宣王時人服此靈飛六甲得道觥

上清六甲虚映之道，当得至精至真之人，乃得行之，行之既速，致通降而灵气易发。久勤修之，坐在立亡，长生久视，变化万端，行厨卒致也。九疑真人韩伟远，昔受此方於中岳宋德玄。德玄者，周宣王时人，服此灵飞六甲得道，能

一日行三千里數變形爲鳥獸得真靈之道
今在嵩高偉遠久隨之乃得受法行之道成
今處九疑山其女子有郭勺藥趙愛兒王魯
連等並受此法而得道者復數十人或遊玄
洲或處東華方諸臺今見在也南岳魏夫人
言此云郭勺藥者漢度遼將軍陽平郭騫女

一日行三千里，数变形为鸟兽，得真灵之道。今在嵩高，伟远久随之，乃得受法，行之道成，今处九疑山，其女子有郭勺（芍）药、赵爱儿、王鲁连等，并受此法而得道者，复数十人，或游玄洲，或处东华，方诸台今见在也。南岳魏夫人言此云：郭勺（芍）药者，汉度辽将军阳平郭骞女

也少好道精誠真人因授其六甲趙愛兒者
幽州刺史劉虞別駕漁陽趙詠姊也好道得
尸解後又受此符王魯連者魏明帝城門校
尉范陵王伯緒女也亦學道一旦忽委壻李
子期入陸渾山中真人又授此法子期者司
州魏人清河王傅者也其常言此婦狂走云

也，少好道，精诚真人因授其六甲。赵爱儿者，幽州刺史刘虞别驾渔阳赵该姊也，好道得尸解，后又受此符。王鲁连者，魏明帝城门校尉范陵王伯纲女也，亦学道，一旦忽委婿李子期，入陆浑山中，真人又授此法。子期者，司州魏人，清河王传者也，其常言此妇狂走云，

一旦失所在

上清璚宫阴阳通真秘符

每至甲子及餘甲日服上清太陰符十枚又

服太陽符十枚先服太陰符也勿令人見之

寧與人千金不與人六甲陰正此之謂

服二符當叩齒十二通微祝曰

一旦失所在。　上清琼宫阴阳通真秘符　每至甲子及余甲日，服上清太阴符十枚，又服太阳符十枚，先服太阴符也，勿令人见之。宁与人千金，不与人六甲，阴正此之谓。服二符，当叩齿十二通，微祝曰：

五帝上真六甲玄靈陰陽二炁元始所生揔
統萬道撲滅遊精鎮魂固魄五内華榮常使
六甲運役六丁為我降真飛雲紫軿乘空駕
浮上入玉庭畢服符咽液十二過止

阳符

阴符

『五帝上真，六甲玄灵，阴阳二炁，元始所生，总统万道，捡灭游精，镇魂固魄，五内华荣，常使六甲，运役六丁，为我降真，飞云紫軿，乘空驾浮，上入玉庭。』毕，服符，咽液十二过，止。

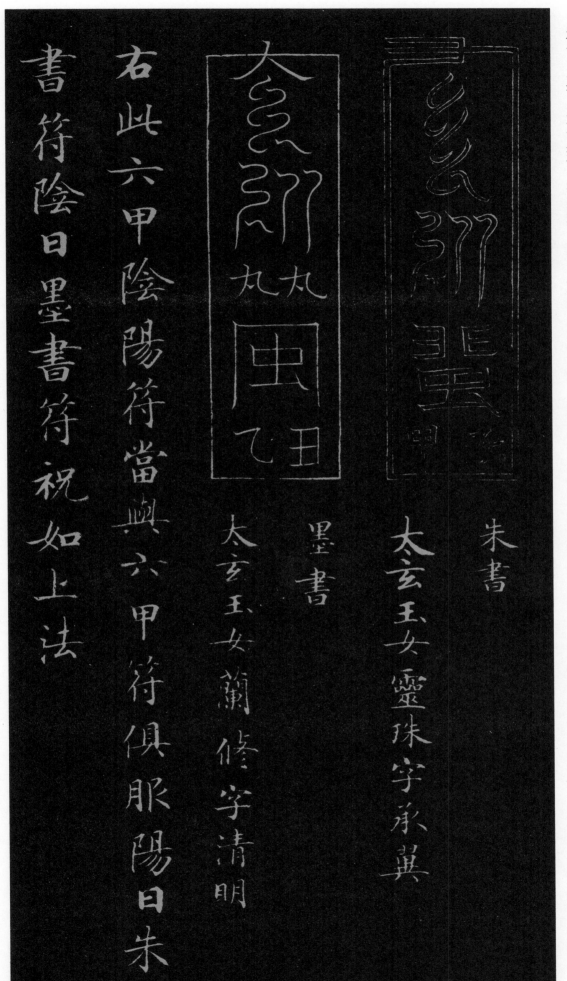

书符阴日墨书符祝如上法

右此六甲阴阳符当与六甲符俱服阳日朱

朱书

墨书

太玄玉女靈珠字承冀

太玄玉女蘭修字清明

朱书：太玄玉女灵珠，字承翼。

墨书：太玄玉女兰修，字清明。

右此六甲阴阳符，当与六甲符俱服，阳日朱书符，阴日墨书符，祝如上法。

29

欲令人恒齋戒忌血
穢若汙慢所奉不尊
道法者殞為下鬼敬
護之者長生替泄之者
凋零吞符咀嚼取朱
字之津液而吐出滓著
香火中勿符紙內胃中也

欲令人恒斋戒，忌血秽，若污慢所奉，不尊道法者，殒为下鬼。敬护之者长生，替（潜）泄之者凋零。吞符咀嚼，取朱字之津液而吐出滓著香火中，勿符纸内（纳）胃中也。

《灵飞经》墨迹本

行此道，忌淹污、经死丧之家，不得与人同床寝，衣服不假人，禁食五辛及一切肉。又对近妇人尤禁之甚，令人神丧魂亡，生邪失性，灾及三世，死为下鬼，常当烧香於寝床之首也。

上清琼宫玉符，乃是太极上宫四真人，所受

行此道忌淹汙經死喪之家不得與人同牀
寝衣服不假人禁食五辛及一切肉又對近
婦人尤禁之甚令人神䘮魂亡生邪失性災
及三世死為下鬼常當燒香於寝牀之首也
上清瓊宮玉符乃是太極上宮四真人所受

於太上之道當須精誠潔心澡除五累遺穢
汙之塵濁杜淫欲之失正目存六精凝思玉
真香煙散室孤身幽房積毫累著和魂保中
仿佛五神遊生三宮豁空竞於常輩守寂默
以感通者六甲之神不踰年而降已也子能

於太上之道，当须精诚洁心，澡除五累，遗秽汙之尘浊，杜淫欲之失正，目存六精，凝思玉真，香烟散室，孤身幽房，积毫累著，和魂保中，仿佛五神，游生三宫，豁空竞（境）於常辈，守寂默以感通者，六甲之神不逾年而降已也。子能

精修此道，必破券登仙矣。信而奉者为灵人，不信者将身没九泉矣。

上清六甲虚映之道，当得至精至真之人，乃得行之，行之既速，致通降而灵气易发。久勤修之，坐在立亡，长生久视，变化万端，行厨卒

精修此道必破券登仙矣信而奉者為靈人

不信者將身沒九泉矣

上清六甲虛映之道當得至精至真之人乃

得行之既速致通降而靈氣易發久勤

修之坐在立亡長生久視變化萬端行廚卒

致也
九疑真人韓偉遠昔受此方於中岳宋德
玄者周宣王時人服此靈飛六甲得道躰
一日行三千里數變形爲鳥獸得真靈之道
今在嵩高偉遠久隨之乃得受法行之道成

致也。

九疑真人韩伟远，昔受此方於中岳宋德玄。德玄者，周宣王时人，服此灵飞六甲得道，能一日行三千里，数变形为鸟兽，得真灵之道也。今在嵩高，伟远久随之，乃得受法，行之道成，

今處九疑山其女子有郭勺藥趙愛兒王魯
連等並受此法而得道者復數十人或遊玄
洲或處東華方諸臺今見在也南岳魏夫人
言此云郭勺藥者漢度遼將軍陽平郭騫女
也少好道精誠真人因授其六甲趙愛兒者

今处九疑山，其女子有郭勺（芍）药、赵爱儿、王鲁连等，并受此法而得道者，复数十人，或游玄洲，或处东华，方诸台今见在也。南岳魏夫人言此云：郭勺（芍）药者，汉度辽将军阳平郭骞女也，少好道，精诚真人因授其六甲。赵爱儿者，

州魏人清河王傳者也其常言此婦狂走云　子期入陸渾山中真人又授此法子期者司　尉范陵王伯繼女也亦學道一旦忽委壻李　尸解後又受此符王魯連者魏明帝城門校　幽州刺史劉虞別駕漁陽趙詠姊也好道得

幽州刺史刘虞别驾渔阳赵该姊也，好道得尸解，后又受此符。王鲁连者，魏明帝城门校尉范陵王伯纲女也，亦学道，一旦忽委婿李子期，入陆浑山中，真人又授此法。子期者，司州魏人，清河王传者也，其常言此妇狂走云，

一旦失所在。

上清六甲灵飞隐道，服此真符，游行八方，行此真书，当得其人。按四极明科，传上清内书者，皆列盟奉跪，启誓乃宣之，七百年得付六人，过年限足，不得复出泄也。其受符皆对斋

一旦失所在

上清六甲灵飞隐道服此真符游行八方行

此真书当得其人按四极明科传上清内书

者皆列盟奉跪启誓乃宣之七百年得付六

人过年限足不得復出泄也其受符皆對斋

之信矣。违盟负信，三祖父母获风刀之考，诣积夜之河，揲蒙山巨石，填之水津。有经之师，

七日，贶有经之师。上金六两，白素六十尺，金镮六双，青丝六两，五色缯各廿二尺，以代翦（剪）发歃血登坛之誓，以盟奉行灵符，玉名

不泄之信矣。

受贶当施散於山林之寒栖，或投东流之清源，不得私用割损以赡己利，不遵科法，三官考察，死为下鬼。

上紧下松
撇捺伸展　此为点画
衰

左短右长
横、撇连写
不出钩
淹

左高右低
撇末左齐　靠右起笔
出钩短小
行

字里揿形
上轻下重
一波三折
之

左部靠上
三笔呈弧
圆转
污

字形扁方
横长上斜
收笔厚重
此

上下等宽
尖起圆收
下压内收
家

左高右低
笔断意连
靠左稍平
经

内高外低
起笔左齐　用笔较重
道

字形扁宽
靠右起笔
尖起圆收
不

字里揿形
翻笔向上
先撇后竖
死

上窄下宽
厚重
折角方正　牵丝连带
忌

字形扁宽
尖锋起笔
竖短厚重
不

左窄右宽
起笔斜齐
撇高捺低
床

左高右低
顿笔下按
平出
得

左收右放
提左穿竖
捺长右展
假

上窄下宽
横轻钩重
撇收捺展
寝

上窄下宽
内部紧凑
两点呼应
与

呈三角形
撇画厚重
撇高捺低
人

点竖对正
右展下压
衣

字形扁宽
撇短捺长
收笔出尖
人

上密下疏
点画上迎
左低右高
禁

竖笔内收
竖距均匀
服

字框方正
横间等距
左短右长
同

41

對　左宽右窄　两横相对　横间等距　对

一　用笔均匀　尖锋起笔　收笔圆顿　一

食　上宽下窄　反捺稍重　以横代点　撇、点连写　食

近　内高外低　圆转向右下　一波三折　近

切　左高右低　对齐　撇肚稍重　切

五　字呈梯形　对齐　尖起　圆收　五

婦　左短右长　折角厚重　点小靠上　妇

肉　字框方正　横轻竖重　出钩细长　肉

辛　上紧下松　点画厚重　末横稍长　辛

人　呈三角形　中上起笔　撇高捺低　人

又　字形扁宽　翻笔向上　撇高捺低　又

及　字呈梯形　折笔圆转　撇画写直　及

左小靠上
撇画高抬
魂

上下紧凑
横笔轻细
向下行笔
令

字形扁方
横短上斜
撇画稍高
尤

整字小巧
斜齐
由轻到重
亡

重心偏右
捺尾出尖
撇高捺低
人

上密下疏
曲头起笔
出钩短小
禁

呈三角形
尖锋起笔
横间等距
竖居横右
生

左短右长
横轻竖重
左部厚重
悬针竖
神

上紧下松
用笔最轻
平捺伸展
之

左右相离
上尖下圆
布白稍大
邪

上下紧凑
用笔较轻
厚重伸展
丧

上宽下窄
横距均匀
向上出钩
甚

下　三　失

鬼　世　性

常　死　炎

当　为　及

呈三角形
向右上出锋
尖起
圆收
上

左窄右宽
用笔最重
左斜右正
床

左收右放
牵丝连带
靠右起笔
撇画细直
烧

左短右长
距离不同
竖稍左斜
清

上紧下松
此笔最轻
厚重均匀
之

上下紧凑
用笔较重
横短上迎
香

左斜右正
写窄
撇轻捺重
琼

横距均匀
厚重下伸
首

左高右低
笔断意连
向上出钩
布白较大
於

上宽下窄
横轻钩重
上小下大
宫

字形扁宽
翻笔向上
长直右伸
也

上窄下宽
起笔对齐
撇高捺低
寝

四
字形扁方
厚重
两竖内收
横末下压

太
上扬出尖
接撇起笔

玉
整字小巧
起笔斜齐
末点偏右

真
上短下长
横轻竖重
点小靠右

极
笔画紧凑
横画左伸
横长托上

符
上窄下宽
撇画斜直
左高右低

人
字形扁宽
中上起笔
撇高捺低

上
呈三角形
回锋带笔
收笔上挑

乃
字取斜势
折不同
收笔出钩

所
呈倒梯形
用笔最重
翻笔连写
笔断意连

宫
上宽下窄
点画厚重
上下对正

是
下部舒展
此笔为点
横撇左伸

精 之 受

诚 道 於

洁 当 太

心 须 上

塵　尘

撇穿横中
内部外展
内部紧凑

遗
山高外低
竖至点下
横、撇连写

澡
左窄右宽
横长托上
左小右大

浊
左短右长
上轻下重
三笔连写

秽
左疏右密
左重右轻　斜钩伸展

除
左收右放
竖稍出头
左斜
牵丝连带

杜
左低右高
两横右乔
禾部左仲右收

污
左部靠上
三笔呈弧
出钩向左

五
字呈梯形
用笔较重
启带下笔
布白小

淫
左部靠下
点距不同
横间等距
中横最短

之
字形扁宽
笔断意连
细长上拱

累
方正、厚重
上短下长
两点呼应

凝

两部紧凑　折角上扬　点下起笔　避右下行

目

字形窄长　用笔最重　左短右长

欲

左低右高　笔断意连　翻笔向下　反捺下陛

思

上窄下宽　两竖内收　左高右低

存

内收外放　靠右起笔　右齐

之

上紧下松　夹角上小下大　方起　圆收

玉

字呈梯形　起笔斜齐　点长靠右

六

字形扁宽　居中厚重　撇高点低

失

字呈三角形　中线起笔　撇高点低

真

上短下长　用笔最重　下伸　细长出尖

精

左斜右正　细长左斜

正

整字小巧　斜齐　折角方正

左斜右正　积
竖左斜
点小靠下

左低右高　孤
间距均匀

上下紧凑　香
撇长右展
竖末下伸

疏密有致　毫
用笔最轻
间距均匀
不出钩

字形瘦长　身
不封口
横短靠上
撇高钩低

左小靠上　烟
短而厚重
向上出钩
横长左伸

上下等宽　累
紧凑上迎
笔断意连

笔画紧凑　幽
左右等大
竖短内收
笔画不接

左右穿插　散
等高
以点代横
撇收捺展

上窄下宽　著
布白稍大
撇直且细
厚重下伸

外收内放　房
稍长下凹
两撇各异

上宽下窄　室
覆下
横间等距

50

游　仿　和

生　佛　魂

三　五　保

宫　神　中

默

上长下短
四点各异
靠右写小

常

上宽下窄
"口"扁上迎
翻笔写横
细长下伸

嚣

左大右小
靠下起笔
左低右高

以

左收右放
点压提来
布白较大

輩

上下紧凑
横距均匀
出头较短

空

上下均扁
用笔最轻
笔断意连

感

内收外展
不封口
斜钩伸展
内部紧凑

守

圆润厚重
横长上斜
上短下长

竞

左右均衡
起笔靠右
左收右展

通

内高外低
点不接横
一波三折

寂

上小下大
左伸
右展
底部齐平

於

右部靠下
出头较长
右斜

字形扁宽
撇稍长
间距均匀
而

左短右长
右齐
用笔厚重
竖长下伸
神

上宽下窄
横距均匀
厚重下伸
者

左小右大
收紧
上不出头
降

横右起笔
用笔最重
不

字形紧凑
居中厚重
撇高点低
六

上收下放
向左拱
横右展
已

左窄右宽
撇收捺展
靠上
不出钩
逾

字呈倒三角形
横间等距
两竖内收
甲

整字扁宽
圆转
横右伸
也

字形窄长
回锋带笔
悬针竖
年

上紧下松
方起
上轻下重
圆收
之

上下紧凑
点低撇高
横上起笔
券
紧凑靠上

间距均匀
笔断意连
此
横上斜

字形窄长
用笔最重
左齐
子
出钩长

上开下合
牵丝连带
登
点撇收紧

内高外低
起笔对齐
横笔等距
道
用笔较重

左右等高
左伸
能
反捺下按

左部靠下
左高右低
仙
回锋带笔

卧钩收紧
必
齐平

左斜右正
等距上斜
精

上收下放
横距均匀
左伸
矣
下按出锋

左小靠下
圆转
破
下伸
斜齐避右

左窄右宽
反捺较平
修
左短右长

54

左小右大　空间匀称　尖锋起笔　信

疏密有致　圆转　四点一线　为

顶部齐平　竖不接撇　斜齐　信

上展下收　中段用笔轻　左短右长　者

上下紧凑　写小靠上　末横左伸　灵

字形扁宽　用笔最重　竖画各异　而

左窄右宽　出钩小　点画靠右　将

呈三角形　靠上起笔　撇轻捺重　人

撇捺舒展　靠上起笔　横短靠上　奉

字形瘦长　起笔齐平　两竖内收　撇长左伸　身

字形扁方　右齐　竖短厚重　不

上展下收　牵丝连带　日部靠右　者

虚

笔画紧凑
右对齐
撇短而弯

上

呈三角形
上扬
居中厚重

没

左窄右宽
距离不同
一笔写成
布白较大

映

左小靠下
斜齐
撇高点低

清

左小右大
横距均匀
三笔呈弧

九

字形扁宽
上斜
折笔圆转

之

上密下疏
布白小
上细下粗

六

笔画紧凑
中段最细
起笔等高

泉

上窄下宽
以点代横
不接竖
反捺下按

道

内高外低
点低撇高
省写折笔
一波三折

甲

字呈倒三角形
横距均匀
垂露竖

美

上收下放
用笔最重
不接撇
撇高点低

乃

至

当

得

真

得

行

之

至

之

人

精

57

靈
笔画紧凑
「口」小上迎
上下对正
灵

致
左低右高
紧凑上斜
撇高点低
致

行
右部靠下
起笔斜齐
竖短收敛
行

氣
外疏内密
笔断意连
出钩长
左小右大
气

通
内收外展
上下等宽
布白较大
通

之
字呈撇形
捺末出尖
一波三折
之

易
上窄下宽
上正下斜
间距均匀
易

降
撇捺覆下
竖末内收
左小靠上
降

既
左高右低
横距均匀
撇画伸展
既

發
上宽下窄
牵丝连带
左斜让右
反捺下按
发

而
字呈撇形
两竖内收
左短右长
而

速
内高外低
齐平
捺展托上
速

长
上窄下宽
横笔等距
两竖错开
横长上斜

坐
疏密有致
两撇等高
点小靠下

久
整字小巧
两撇平行
末捺变点

生
字宜写窄
横轻竖重
尖锋起笔

在
内收外放
"土"小靠偏外
撇画左伸

勤
左高右低
笔断意连
横距均匀

久
上收下展
反捺下按
布白大

立
呈三角形
居中厚重
牵丝连带

修
左部靠下
竖画写长
撇小对齐

视
左窄右宽
弧形排列
横左伸
圆转

止
字取斜势
撇低点高
横笔上斜

之
上紧下松
点平靠左
捺画厚重

也

字形扁宽
出头稍长
横右上斜
向上出钩

行

起笔较重
左高右低
下按
出钩小

变

上紧下松
上部斜齐
出头稍长
撇轻捺重

九

按笔明显
横笔平直

厨

不接
内部外靠
竖钩最低

化

左窄右宽
较斜
先撇后竖
靠下起笔

疑

左高右低
下行让右
捺笔厚重

卒

撇画厚重
上窄下宽
不出钩
横长竖短

万

上开下合
上窄下宽
起笔出尖

真

上窄下宽
右竖厚重
长横上仰
轻细

致

尖起圆收
左短右长
竖笔细长
反捺下压

端

左小右大
点画靠右
尖锋起笔
一笔写成

左高右低　竖居横右　一笔写成　出钩　於

上宽下窄　尖锋起笔　上斜　昔

字里三角形　细　粗　撇画稍高　人

字里囊形　较短　两竖内收　竖长下伸　中

上密下疏　三笔紧凑　撇轻捺重　受

左低右高　稍斜　横距均匀　横画左伸　韩

上扁下小　斜齐　较弯　横长盖下　岳

字形扁宽　起笔出尖　意连　上斜　此

左短右长　出头稍长　两竖错开　不接　伟

字形方正　横细　横稍左伸　尖起圆收　宋

横稍上斜　撇接横右　稍重　方

内高外低　右齐　一波三折　远

61

時　左窄右宽　中横最长　点画靠上　时

者　转笔写撇　长直左伸　"日"扁靠右　者

德　左部靠下　出头长　上短下长　笔断意连　德

人　字呈三角形　撇末出尖　捺画厚重　人

周　字形长方　尖锋起笔　左高右低　周

玄　上宽下窄　点画居中　上轻下重　收紧　玄

服　两部相离　内斜接竖　底部参差　服

宣　字形方正　厚重　横距均匀　稍左伸　宣

德　左疏右密　竖呈弧形　两撇轻细　德

此　疏密均匀　尖锋起笔　下压　此

王　字呈梯形　轻起重收　竖居中线　王

玄　上放下收　前粗后细　点画下压　玄

字形窄小

下按

横画上斜

竖笔厚重

日

日

粗重

撇画细长

靠右

左高右低

得

得

字形长方

两点连写

横长托上

灵

灵

左高右低

笔画穿插

竖笔短小

行

行

内高外低

横不接右

下伸

道

道

撇点连写

下横左伸

底部齐平

飞

飞

字呈梯形

尖锋起笔

横间等距

三

三

左右等高

收紧左伸

竖笔细长

捺画厚重

能

能

字形扁宽

点居横右

头尖尾圆

六

六

竖不接撇

横画上斜

垂露竖

千

千

尖锋起笔

尾部顿收

略有弧度

一

一

字呈倒三角形

横距均匀

左右粗重

竖居正中

甲

甲

63

真

为

里

灵

鸟

数

之

兽

变

道

得

形

字呈梯形
转笔较方
夹角较小
之

左窄右宽
接撇下部
下压
伟

上宽下窄
稍出头
轻
重
右点接横中
今

字形长方
转笔稍方
起笔靠下
折笔圆润
乃

内高外低
竖重横轻
捺尾平出
远

转向撇出
出头
内部外拓
在

左窄右宽
横轻竖重
点画上靠
得

字呈三角形
厚重
撇直,左下伸
久

最高
上短下长
尖锋起笔
嵩

上窄下宽
横笔轻细
起笔靠左
轻
重
受

字形紧凑
上部收紧
较弯
右齐
随

点居横右
内斜
高

左窄右宽　疑
横距均匀　点不接横　撇轻捺重

内收外展　成
撇肚稍重　不出钩

左小靠下　法
三笔呈弧　撇折收敛

呈三角形　山
左细右粗　竖间等距

上大下小　今
尖锋起笔　用笔最重

左高右低　行
回锋带笔　竖末不出钩

其
横长伸展　左右呼应

上下紧凑　处
撇小靠下　斜齐　撇向一致

字呈梯形　之
翻笔连写　方起　圆收

女
两笔紧凑　撇高点低

字形扁宽　九
稍长上斜　用笔稍重　底部齐平

内高外低　道
右齐　内斜　一波三折

66

字里横形　　竖短厚重
起笔斜齐

王

上短下长
三部紧凑
左小右大

药

字形窄长
用笔较重
圆转平出

子

牵丝连带
上宽下窄
下伸

鲁

内部靠左
顶部齐平
横、撇左伸

赵

内收外展　　下按
横短靠上
厚重

有

内高外低
多横平行
内斜

连

上收下放
三笔连写
撇向各异

爱

右部靠下
斜齐
弯钩小巧

郭

左大右小
上窄下宽
点小靠上
平出

等

上正下斜
横不接竖
竖笔内斜
靠上起笔

儿

整字宜小
横轻竖重
点稍靠左

勺

左窄右宽
反捺右伸
复

字形扁宽
撇画较长
厚重
略弯似撇
而

字呈梯形
点低撇高
笔断意连
布白较小
并

左右紧凑
牵丝连带
左伸
折笔圆转
数

顶部齐平
交点靠右
点小靠上
得

上收下放
点下起笔
撇短捺长
受

整字小巧
尖锋平入
竖重宜短
十

内高外低
横间等距
捺展托上
道

字形扁方
起笔齐平
横长上斜
此

呈三角形
撇轻捺重
捺末出尖
人

上展下收
横撇左伸
中段轻细
竖直下伸
者

左部靠下
出头稍长
距离不同
稍小下按
法

方　竖稍重　起笔靠右　方

或　内收外放　启带下笔　长直伸展　出钩稍长　或

或　外部伸展　点画靠上　撇末带钩　或

诸　左低右高　出头较长　竖宽　竖直下伸　诸

处　上下紧凑　一笔写成　间距均匀　处

游　内高外低　上下连写　起笔对齐　布白稍大　游

台　疏密有致　横轻钩重　左齐　台

东　字形窄长　竖短内收　撇高点低　东

玄　居中饱满　上小下大　玄

今　下部上迎　起笔撇高捺低　收笔较圆　向右下行笔　今

华　上窄下宽　横距均匀　长直下伸　华

洲　左窄靠下　三点各异　洲

言

岳

见

此

魏

在

云

夫

也

郭

人

南

右部上窄下宽　　　　　外放内收　　　　　整字写小

横撇向左借位　　陽　保持斜度

内部右伸

位置靠上　　度

点画靠左　　勾　厚重有力

上收下放　　　　　内高外低　　　　　上小下大

牵丝连带　　平　伸展

笔画简写　　遼　勿太靠右

同形异构　　藥　托上盖下

左部上大下小　　　　左右等高　　　　　上松下紧

对正　　郭

与上部相接　　下伸

左部紧凑　　将　略弯

末点靠右

略斜　　者　长横伸展

写低

字形紧凑　　　　　左右对称　　　　　左窄右宽

多横平行等距　　騫

下部写小

横间等距　　軍　重心靠上

留白较大　　漢　横距均匀

人　撇直捺曲　左側起笔　边行边按

道　内部写高，靠右　用笔较重　捺头左伸

女　字形扁宽　中部留白少　支撑重心

因　整字小巧　大部收敛　布白均匀

精　左部略斜　横距均匀　穿插避让

也　先收后放　上斜　伸展

授　左高右低　疏朗　留白少　两部紧靠

诚　左短右长　左部避让　斜钩挺拔

少　笔画连写　长撇伸展　字取斜势

其　托上盖下　笔画呼应字心

真　上下紧凑　较粗重　伸展

好　左斜右正　左尖横稳重　向左出钩

剌 左斜右正 多笔连写 略带弧度 间距较大 剌

兒 上收下放 西部略错位 起笔位置不同 儿

六 字形紧凑 较大、居中 长横伸展 六

史 上窄下宽 口框扁宽 起笔靠左 竖撇挺拔 仲展 史

者 上宽下窄 撇画略低 横距均匀 平分布白 者

甲 三横平行 较粗重 甲

劉 左繁右简 竖钩下探 左仲 刘

幽 右竖稍高 下仲 同形异构 幽

趙 曲头起笔 两部紧靠 赵

虞 外松内紧 多横平行 「吴」收敛窄长 虞

州 字呈梯形 竖曲头起笔 间距相等 州

愛 上紧下松 向右仲展 交点较低 爱

73

好

赵

别

道

该

驾

得

姊

渔

尸

也

阳

连

此

解

者

符

后

魏

王

又

明

鲁

受

左右相离　横轻竖重　竖起撇下方　伯

左短右长　交横右邮　左离右接　尉

上宽下窄　牵丝连带　竖长下伸　帝

左高右低　等宽　偏左　上斜　纲

相向　上斜　三笔呈弧　底部齐平　范

左窄右宽　不接　撇呈弧形　不出钩　城

字形扁宽　横长上拱　收笔圆润　撇高点低　女

左低右高　齐平　捺画下伸　陵

字框长方　不封口　左斜右正　门

字形扁宽　内斜　横笔平长　也

字呈扁形　尖锋起笔　竖画厚重　下压　王

左高右低　横画上斜　提画偏左　校

76

李

旦

亦

子

忽

学

期

委

道

入

婿

一

此　真　陆

法　人　浑

子　又　山

期　授　中

整字小巧
用笔厚重
旦
横画托上
旦

字形扁宽
三横各异
狂
笔画长直
狂

上粗下细
口部扁小
常
轻细
常

中线起笔
失
左高右低
失

下部舒展
走
翻笔
撇轻捺重
走

疏密有致
尖锋起笔
言
横距均匀
言

字呈方形
牵丝连带
所
疏朗
所

字形紧凑
头尖尾圆
云
笔画厚重
云

笔画疏朗
此
横画上斜
竖笔参差
此

外部舒展
在
回锋撇修长
内部外探
在

左短右长
妇
横距均匀
端正厚重
一
尖锋起笔
中部不弯曲
竖画下伸
妇

服　左右等高　轮廓呈圆形　间距勿小

灵　上下同宽　同形异构　疏密相间

上　中柱端直　曲头起笔　左轻右重

此　笔画疏朗　变形避就　斜度较大

飞　同形异构　底部齐平

清　左收右放　竖画左斜　次点靠左

真　较厚重　中段起笔

隐　左右齐平　牵丝连带　横间等距

六　字形扁宽　向上拱起　中宫收紧

符　上紧下松　粗细均匀　向左平出钩

道　内高外低　向右下行笔　收笔圆顿

甲　字呈倒三角形　两竖内收　尾如露珠

上下正对
两竖内收
「口」「田」写扁
当

左宽右宽
左高右低
行

内高外低
间距略宽
尾部圆润
游

左收右放
长横伸展
向左平出钩
得

高低参差不齐
点画居中
藏锋收笔
此

左高右低
启带下笔
垂露竖
行

横画托上
两点靠上
其

上收下放
笔画紧凑
伸展
真

左低右高
边行边按
短促精悍
八

先轻后重
撇末出尖
边行边按
人

上宽下窄
多横等距
两竖内收
书

字形扁宽
横画伸展
横折钩较小
方

内

用笔较重
笔画粗重
左短右长

科

左重右轻
两点相连
旁出破局

按

左高右低
右部扁宽
笔画较细

书

上放下收
竖画居中
多横等距

传

左低右高
长横伸展
点画居中

四

字形扁宽
两竖内收
笔画简写

者

上宽下窄
长横伸展
出钩短小

上

字呈三角形
竖画挺拔
长横右伸

极

左高右低
笔画紧靠
变形避就

皆

上松下紧
上轻下重
左高右低

清

左收右放
牵丝连带

明

左小右大
稍带弧度
左部上靠

上轻下重　　之　　写直　　一波三折　　之

上放下收　　啓　　反捺下按　　口部写扁　　启

稍带弧度　　列　　出钩短平　　列

整字小巧　　中线起笔　　七　　用笔厚重　　七

左斜右正　　擡　　托上盖下　　横距均匀　　誓

上方下扁　　盟　　竖笔参差　　伸展托上　　盟

长横盖下　　百　　较粗重　　左高右低　　百

字取斜势　　乃　　首笔　　折笔圆转　　乃

笔画紧凑　　奉　　撇捺舒展　　下部窄长　　奉

斜度各异　　年　　尾部重按　　悬针竖　　年

上下同宽　　宣盖头厚重　　宣　　末横左伸　　宣

左粗右细　　貔　　左仲　　右展　　圆转　　貔

字形扁宽
尖锋起笔
下压
竖短厚重
不

内高外低
中线对正
一波三折
过

上紧下松
日部靠右
向左平出钩
得

左右等高
点画上靠
得

重心靠上
竖交横右
悬针竖
年

左小右大
字宜写小
长横左伸
付

左斜右正
中间留白
穿插补空
复

左小右大
短撇
间距略大
字形略扁
限

字形紧凑
厚重居中
多点呼应
六

上下同宽
上斜
出

上窄下宽
竖居中线
捺画伸展
足

字呈三角形
右展
撇捺稍直
人

字形扁小
中线起笔
横长竖短
不出锋
七

上紧下松
变为撇画
横画左伸
内部疏朗
符

左小右大
三横等距
斜钩挺拔
泄

整字小巧
尖锋起笔
粗重有力
日

上宽下窄
不出钩
三横平行
左短右长
皆

起笔最高
字形扁宽
横笔右展
也

左斜右正
向上
右不出头　圆转
貼

左宽右窄
笔断意连
变形避让
末横左伸右收
对

长横左伸
下伸
挑点　两点呼应
其

整字瘦长
一波三折
撇交横右
此笔厚重
有

字形紧凑
尖起
圆收
捺画右展
竖画变点
斋

上收下放
下按
不封口
受

素

上扁下长
左尖横
托上盖下
左低右高

金

上展下收
出头
撇捺舒展
竖画粗重

經

左高右低
连写似"3"
左重右轻

六

字形扁宽
首点较大
横略左伸

六

字形紧凑
中段略细
围成三角形

之

字呈梯形
轻快
写直
用笔厚重

十

字呈菱形
头尖尾圆
尾如露珠

兩

字框扁方
较细
粗重

師

左重右轻
左部靠上
竖长下伸
悬针竖

尺

上窄下宽
上行再下按
边行边按

白

整字小巧
较粗重
左短右长

上

字呈三角形
两头轻盈
长横舒展

字里梯形　露锋起笔　圆转　五　五

上扁下长　向上拱起　高　低　青　青

上部舒展　厚重略斜　横略左伸　金　金

上收下展　向左写弧　横段平直　色　色

上密下疏　齐平　四点均匀　丝　丝

方起尖收　左部略高　窄　宽　镖　镖

左短右长　宽　点画靠左　窄　缯　缯

首点饱满　中段写细　撇点呼应　六　六

字形扁宽　中段行笔较快　下压　六　六

上展下收　翻笔　交点靠上　口部写扁　各　各

字形扁宽　头尖尾圆　两竖内收　两　两

上紧下松　起笔稍高　横画均匀　交点靠上　双　双

字呈梯形　　　　撇接横左　　　布白均匀　　　伸展托上　　血

左短右长　　　横靠上　　　方起尖收　　　代

左低右高　　　字不宜大　　　呼应　　　廿

尖锋起笔　　　粗细均匀　　　出尖　　　登

上下均扁　　　长横左伸　　　同形异构　　　翦

上重下轻　　　末尾圆收　　　斜度相异　　　二

窄且靠上　　　「回」「口」写扁　　　长横右齐　　　坛

字形扁宽　　　上部笔画均匀　　　左伸　　　穿插避让　　　发

先收后放　　　斜度稍大　　　下方齐平　　　出锋　　　尺

先窄后宽　　　夹角小　　　夹角大　　　用笔较重　　　之

左宽右窄　　　竖画贯通　　　撇画竖写　　　歃

左收右放　　　先向右下行笔　　　左部极窄　　　弧撇左伸　　　以

名　上轻下重　整体稍扁　撇画伸展

行　左部靠上　横画上拱　收敛

誓　左斜右正　托上盖下　左伸右收　出头

不　外形趋方　出头　反捺下坠

灵　字形紧凑　重按　两竖对正

以　左收右展　弧度稍大　点略高

泄　左小右大　两笔连写　柳叶撇左伸

符　上紧下松　点下探　竖钩偏右

盟　上方下扁　横竖均匀　长横托上

之　上轻下重　写直　转笔写捺　不出锋

玉　字呈梯形　横皆左伸　点画靠外

奉　斜度稍大　撇捺舒展　下部窄长

字形扁宽
向左出尖
柳叶撇　伸展
　　　屋重
父

字形窄长
横画上斜
点画靠右
负

左窄右宽
横笔等距
竖稍左斜
信

字形稍扁
两点连写　长横轻细
稍左伸
钩画写大
母

左收右放
长横左伸
竖带弧度
信

上窄下宽
左伸
反捺靠下
矣

左斜右正
弯度大　笔断意连
　　　留空
长点下压
获

字呈梯形
头尖尾圆　横距均匀
三

内部窄长
横距均匀
此画靠右
违

内收外放
不封口
弧度大
末尾出钩　伸展
风

左重右轻
虚接
点画靠上
右部靠上
祖

略窄　不出钩
盟

91

捷

左高右低
两部紧凑
平捺右展
弧度稍大

积

左短右长
略斜 高
低

刀

字小且重
撇起横右
笔画带尖

蒙

字形较长
两端下沉
撇画各异

夜

错落均匀
转笔写撇
两撇同向
轻
重

之

上轻下重
下按
夹角小
夹角大
逆锋起笔

山

字呈三角形
曲头起笔
下伸

之

字呈梯形
首点靠左
回锋收笔

考

上展下收
绕笔
长撇伸展

巨

整字小巧
横距均匀
内收

河

左窄靠上
横尾下沉
口部靠上

詣

左右等高
右靠
不出钩
左伸

师

津

石

受

有

填

貔

经

之

当

之

水

或

林

施

投

之

散

東

寒

於

流

栖

山

94

损

得

之

以

私

清

赡

用

源

己

割

不

察 上收下展 中轻两头重 左挑 长横左伸 低 高

法 左低右高 上松 下紧

利 左重右轻 对齐 竖钩下探 左部略斜

死 字里梯形 尖 圈 留白 崖上

三 上短下长 三横等距 尖 圆

不 字形宽扁 竖画曲头 下压 厚重

为 以欹为正 转笔明显 方 圈 四点一线

官 上宽下窄 上拱 下部厚重 上小下大

遵 内高外低 多处留白 减省转折 对正上竖

下 中柱端直 横末下沉 尾如露珠

考 起笔低于横 向左平出钩

科 左重右轻 牵丝连带 竖长下伸

上收下放

出头 收紧

起笔位置不同

鬼

扫码观看基本笔法
临摹指导和书写示范

附：唐人小楷《灵飞经》基本笔法

　　《灵飞经》笔法刚柔并济，线条变化灵活。多以露锋起笔，起笔较轻，收笔处多顿收藏锋或回带启下。点、钩变化多端，横细竖粗，撇轻捺重，对比明显，富有节奏感。《灵飞经》虽为楷书，但整体书写速度较快，连带较多，已具备了行书的一些特点。

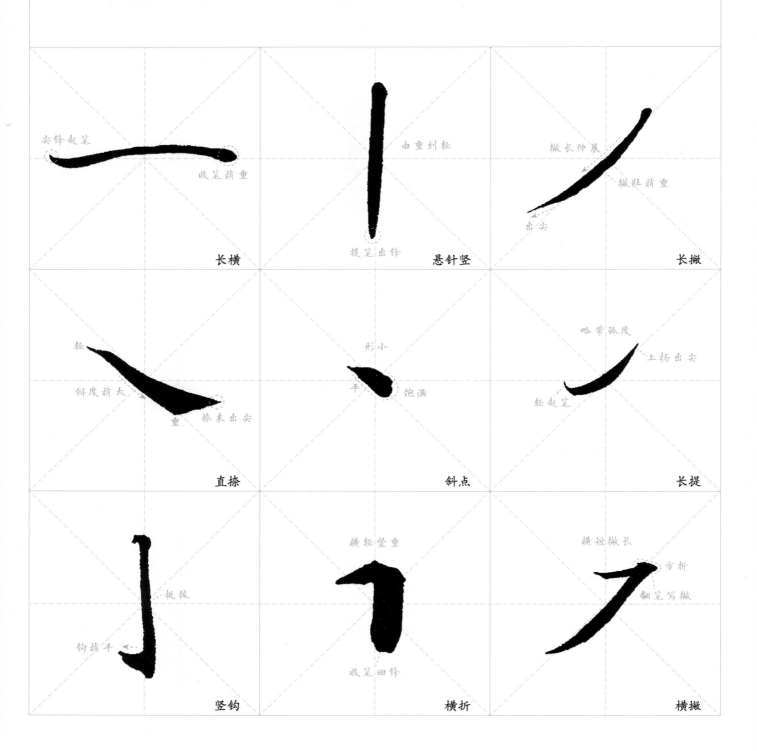

长横

悬针竖

长撇

直捺

斜点

长提

竖钩

横折

横撇

98